VOYAGE EN SUÈDE,

FAISANT SUITE AUX SOUVENIRS D'UNE ACTRICE (3ᵉ ET 4ᵉ VOL.)

> Les années, les heures ne sont pas des mesures réelles de la durée de la vie ; une longue vie est celle dans laquelle nous vivons à tous les instants et nous sentons vivre ; une vie où les sentimens conservent leur fraîcheur à l'aide des associations du passé, où l'imagination est continuellement éveillée par une continuation d'images ; une vie, enfin, qui, en nous faisant sentir le bienfait ou le fardeau de l'existence, nous donne toujours la conscience de ce que nous devons être.
> (Lady Morgan.)

CHAPITRE PREMIER.

Départ pour la Suède. — La Finlande. — Ville d'Abo. — L'île de Singelshar. — Les Rochers. — Le Golfe de Bothnie. — Mes Compagnons de Voyage.

L'ÎLE DE SINGELSHAR.

N'ayant pu obtenir un passeport à Wilna pour retourner en France, ce fut au mois de février 1813 que je partis pour la Suède, avec quelques artistes du Théâtre-Français de Saint-Pétersbourg.

Nous passâmes par la Finlande. Arrivés à la ville d'Abo, ancienne capitale finoise, nous traversâmes les détroits de la Baltique, qui séparent les îles de l'Archipel, auxquelles l'île d'Aland donne son nom. Les détroits étaient entièrement gelés. Cette traversée est fort dangereuse : les vents et les courans rompent souvent ces immenses glaces ; alors, malheur aux voyageurs qui s'y confient !

Nous nous trouvions donc sur les bords de la mer d'Aland, bras de la Baltique d'une longueur de 7 lieues, lequel sépare la Finlande de la Suède. L'approche du printemps présente des dangers d'une autre espèce : les dégels subits augmentent le péril à un tel point qu'on est obligé d'expédier le double des dépêches par Tornéo, chef-lieu de la Laponie, en prévision des cas

où les premières n'arriveraient pas, ce qui force les courriers à faire le tour du golfe Bothnique. Cet immense détour prouve assez les difficultés de la voie directe. C'est au mois de mars que les lacs commencent à n'avoir plus assez de solidité pour supporter un traîneau.

J'avais grande envie de faire comme les dépêches, et de passer par la Laponie, pays curieux à connaître d'ailleurs, et, pendant que j'étais en train de voyager pour mon instruction (c'était après la retraite de Russie), il ne m'en eût pas coûté davantage. Mais on me fit un tel tableau du froid, surtout dans cette saison, que je commençai à réfléchir, et je pensai que de deux dangers il fallait choisir le moindre. Je savais déjà, par expérience, ce que c'était de manquer de vivres, et l'on ne peut en conserver dans une semblable température, qui monte à 40 degrés ; j'avais trouvé que c'était bien assez de 30.

Nos pilotes nous conduisirent d'Echero au rocher de Singelshar ; cette île, d'un aspect effrayant, présente une nature morte, un lac entouré de roches nues et à pic, dont les teintes grisâtres se reflètent dans l'eau glacée. La neige qui remplit les crevasses et les inégalités semble s'y être arrêtée pour faire mieux ressortir, par sa blancheur, l'obscurité de cette atmosphère brumeuse. Des monceaux de glace, brisés par la force des courans, et amoncelés en différens endroits, présentent l'image du chaos, et jettent dans l'âme une sorte de découragement, et de profonde tristesse. Aucune végétation, aucun vestige d'hommes ; seulement, çà et là, un peu de mousse et de verdure.

Ce sont de ces images dont la plume est inhabile à peindre l'impression produite sur nos sens.

Ceux qui ne les ont pas vues regardent ces récits comme un tableau qui peut ne pas être ressemblant. Ce n'est qu'en le contemplant qu'on en apprécie la vérité. Je crus, au premier abord, que ce triste séjour ne pouvait renfermer aucun être vivant. Cependant nous aperçûmes quelques misérables huttes de pêcheurs, accrochées aux rochers comme des coquillages, ou des nids d'oiseaux de proie, et bientôt nous découvrîmes la maison de poste où descendent les voyageurs et les courriers ; c'est aussi là que demeuraient alors les autorités russes, cette île se trouvant dans les limites de la Finlande. On mit à notre disposition une grande chambre et deux espèces de cabinets.

Comme je voyageais avec une dame et son mari, et que nous étions arrivés les premiers, nous choisîmes un de ces cabinets où il y avait deux petits lits, une table et deux chaises; c'était une des pièces de luxe. Ceux qui vinrent après nous furent obligés de s'arranger de la grande chambre, où l'on étala du foin, de la paille, et les matelas de ceux qui en avaient, car c'est un meuble que l'on emporte presque toujours dans les kibicks, voitures de voyage où l'on est couché comme dans un lit. Quelques personnes cherchèrent à se nicher dans les huttes de pêcheurs.

Le lendemain, un des officiers russes qui avaient visé mon passeport me proposa une promenade pour prendre une connaissance plus exacte des lieux que nous devions habiter. Il était cinq heures : la journée avait été assez claire ; quelques rayons de soleil dardaient sur la neige, et, s'élevant au-dessus des rochers, ressemblaient plutôt à une aurore boréale qu'au coucher du soleil. Les accidens devenus plus visibles de moment

en moment. A cette heure, qui clot la journée et amène le crépuscule, les objets se détachent et prennent un aspect imposant.

Les impressions qui nous sont transmises par la nature fascinent notre imagination, prennent une grande puissance sur notre esprit, nous abattent ou nous donnent de l'énergie.

J'étais au bord d'un rocher, j'examinais un faible arbuste jeté par le hasard ; cet arbuste semblait gémir sous le souffle du vent, et j'étais tentée de lui adresser ces vers :

> « Vas, ta plainte m'émeut, car elle me rappelle
> » La douleur qui traverse aussi le cœur humain.
> » Ne puis-je transporter ta tige qui chancelle,
> » Et te voir reverdir en un riant matin. »

En observant le tableau que nous avions devant les yeux, on aurait pu se croire sous l'influence d'un songe fantastique, et le mauvais génie de cette île, contemplant le voyageur du haut du pic le plus élevé, dans l'espoir que le danger du flot glacé le forcera à gravir ces roches inhospitalières, pour y trouver une mort plus sûre et plus prompte. C'est ce qui arrivait souvent aux malheureux forcés de s'y réfugier, ne pouvant plus retourner en arrière.

— Savez-vous, dis-je à mon cicerone, qu'il faut être en effet sous l'influence d'un maléfice pour vivre en un semblable lieu ? Si une fée secourable voulait lui rendre sa forme première pendant que nous y sommes encore, ce serait d'ailleurs une idée consolante à emporter avec soi que de laisser ces pauvres habitans dans une position plus supportable.

— Mais ne croyez pas, me dit mon conducteur

qu'ils se trouvent malheureux. Ils ne sont jamais sortis de leurs limites. La mer, les lacs, les rochers, voilà ce qui a toujours frappé leurs regards ; ils pensent que le monde est fait ainsi, et ne désirent pas autre chose ; ils sont joyeux, ils dansent, ils chantent. Il y a de jolies filles, de beaux garçons. On y fait l'amour comme partout, et peut-être y est-on plus heureux.

— Je serais curieuse de connaître le sujet de leurs chants. Ces plantes aquatiques sont peu poétiques. Ils ne peuvent comparer leurs belles ni au lys ni à la rose, et le nénuphar, tressé avec des roseaux, composerait une singulière couronne de mariée, vous en conviendrez.

Nous entrâmes dans quelques maisons de pêcheurs, où l'on nous offrit du lait de jument dans des vases de bois, et du pain, ou plutôt du biscuit de blé noir, qu'ils suspendent au-dessus des poêles, ainsi que leur poisson sec. Ce sont là toutes leurs provisions d'hiver, qu'ils offrent de bon cœur, et il ne faut pas refuser, car on les humilierait.

La nuit commence de bonne heure à cette époque de l'année. Nous revînmes par un autre chemin. Je sentais peu à peu se détruire le sentiment de frayeur que j'avais éprouvé d'abord. Le silence du soir rendait ce tableau plus pittoresque. Je commençais à croire que la nature a des beautés de plus d'une espèce, et que la rudesse de celle-ci n'était pas sans charme.

Tant que les communications ne furent pas interrompues, il nous arriva des vivres par Abo, car les voyageurs se succédaient les uns aux autres. Mais, lorsque les glaces s'amollirent tout à fait, il n'arriva plus rien. J'étais celle qui supportait le plus patiemment les pr

vations ; j'avais eu le temps de m'y accoutumer pendant la retraite de Moscou. Excepté les deux personnes avec lesquelles j'étais arrivée, j'étais peu recherchée par mes compagnons de voyage. C'est alors que j'ai pu faire des réflexions philosophiques sur le degré d'intérêt qu'on nous accorde, et combien il est subordonné au plus ou moins de besoin que nous avons des autres ou que les autres ont de nous. Je n'avais jamais été à même d'en juger pour mon compte, au moins, car je ne m'étais jamais trouvée dans une semblable position.

Avant cette affreuse catastrophe, j'étais une artiste aimée, applaudie, recherchée par la meilleure société. Ma fortune était médiocre, mais elle me suffisait pour vivre honorablement. Je donnais chez moi des soirées dont la gaîté faisait les frais. Plusieurs de ceux qui se trouvaient à Singleshar avaient souvent brigué la faveur d'en faire partie ; et j'avais pu, dans quelques occasions, leur être utile par mes relations, lorsqu'ils venaient de Saint-Pétersbourg à Moscou.

Mais quelle différence dans cette île où je ne possédais plus rien.

J'éprouvais, de la plupart de mes compagnons de voyage, ce sentiment que les âmes peu généreuses ressentent pour la pauvreté (si l'on peut appeler ainsi le malheur). Les autres me montraient la plus parfaite indifférence : on croit être bon en ne faisant ni bien ni mal. Les morts en font autant, et ne demandent rien pour cela.

J'étais fâchée de n'être pas passée par Tornéo, comme j'en avais d'abord eu le projet ; les Lapons auraient peut-être été plus humains que tous ces acteurs

dont je me plais à oublier le nom. Les dangers, de quelque nature qu'ils soient, ne m'ont jamais effrayée lorsque j'ai trouvé de la sympathie pour me les faire supporter. Les glaces commençaient cependant à se briser dans le voisinage de la mer: les matelots venaient chaque jour pour nous persuader que nous pouvions nous embarquer sans danger. Ennuyée de la vie que nous menions, des gens dont j'étais entourée, j'engageai quelques personnes plus hardies que les autres à prendre une barque et à tenter le passage ; cinq s'y décidèrent; nous louâmes des traîneaux pour rejoindre la barque, dans laquelle on avait mis quelques provisions et des matelas.

Je ne sais par quelle imprévoyance on avait laissé repartir les traîneaux avant d'avoir la certitude de pouvoir se remettre en mer; mais, lorsque nous fûmes convaincus que le vent n'était pas assez favorable pour qu'on pût se hasarder au milieu des glaces, nous ne sûmes plus comment revenir. Nous étions sur un lac entouré de rochers. Malgré toutes nos fourrures et les précautions que nous avions prises, le froid était insupportable; le vent soufflait avec violence. Si nous n'avions pas pu retourner dans l'île, il aurait fallu gravir un rocher pour y passer la nuit. Nous avions entendu dire que deux Anglais avaient péri sur ces roches inhospitalières quelques jours auparavant.

Les matelots assuraient que si l'on gagnait les bords de la mer les vents allaient changer, et que nous pourrions passer. Si j'eusse été seule, je me serais, je crois, hasardée. Personne ne voulant tenter l'aventure, il fallut donc prendre le parti de retourner à pied. Nous avions des bottes d'une laine épaisse ; elles servent à garantir

du froid, empêchent de glisser, lorsqu'il neige; mais sur une surface unie comme un miroir elles n'étaient pas d'un grand secours.

Un matelot anglais, qui m'avait pris en affection parce que je parlais sa langue et que j'étais d'avis de partir, me soutenait de son mieux. Cependant, à mesure qu'on faisait un pas on en reculait quatre. Enfin, après bien de la peine, nous arrivâmes au point d'où nous étions partis. J'avais éprouvé une telle fatigue, un tel froid que je tombai sans connaissance. On me porta dans la maison, près de la porte de la petite chambre que j'avais habitée. Mais tout avait changé dans ce court espace de temps : ceux qui s'en étaient emparés après notre départ ne voulurent pas la rendre. La pièce commune était encombrée au point de n'y pouvoir placer une personne de plus. Les matelas qu'on avait retirés de la barque étant entièrement mouillés, on avait mis le mien à la porte de mon ancienne chambre. Cela dérangeait les personnes qui s'en étaient emparées; aussi furent-elles obligées de le pousser sur moi pour la fermer, afin d'en jouir plus paisiblement. Ce qui, vu mon peu de force, me fit tomber avec le matelas imbibé d'eau.

De bien grands malheurs, la perte de tout ce que je possédais n'avaient pas eu le pouvoir de m'arracher une larme, mais ce nouvel incident me fit pleurer amèrement.

<div align="right">Louise FUSIL.</div>

(La suite au numéro prochain.)

La directrice-gérante : **L. FUSIL.**

Imprimerie de E. BRIÈRE, rue Sainte-Anne, 55.

VOYAGE EN SUÈDE,

FAISANT SUITE AUX SOUVENIRS D'UNE ACTRICE (3ᵉ ET 4ᵉ VOL.)
(Suite.)

Il me prit un tel découragement, un tel dégoût de la vie et de l'égoïsme des humains (si l'on peut appeler ainsi les égoïstes), que je restai comme pétrifiée près de cette porte où j'avais trouvé la veille un abri. Enfin, une personne que je connaissais à peine se gêna pour me faire une petite place à ses côtés; j'en fus bien reconnaissante. On éprouve un sentiment si pénible de se voir abandonné ainsi, que l'on est plus sensible à une légère marque d'intérêt.

Nous repartîmes quelques jours après par un vent favorable, et nous arrivâmes sans accidens nouveaux à Ystad.

Bien enchantée d'être délivrée de cette fâcheuse société, j'arrivai à Stockholm au mois de mars 1813.

CHAPITRE II.

STOCKHOLM.

Assez d'autres ont écrit sur la capitale de la Suède; je ne dirai donc ici que les impressions que j'en ai éprouvées moi-même.

Stockholm est bâti sur un rocher. La mer offre de beaux points de vue; la ville est d'un aspect sévère et

triste. Les rues sont belles, mais peu peuplées. Toujours de l'eau, des pierres, c'est ce qu'on rencontre partout. Les cailloux sont des blocs énormes, et ce n'est certainement pas sur ceux-là que murmurent les ruisseaux. J'étais étonnée que les habitations n'eussent pas un aspect plus gai, dans un pays où l'on possède un aussi beau granit.

Le quartier du palais est le plus remarquable. La salle de l'Opéra est fort belle, et, du côté du port, on aperçoit la statue de Gustave III, superbe morceau de sculpture. Le palais, attenant au théâtre, n'aurait rien d'extraordinaire, s'il n'était devenu historique par la catastrophe dont il fut témoin. C'est là que Gustave fut transporté, après qu'Ankastrom l'eut frappé. Le roi n'y logeait pas habituellement, mais ce palais était près de la salle de bal où se commit le crime. Le canapé sur lequel on le déposa portait encore des traces de son sang en 1813.

Gustave a laissé des souvenirs dans le cœur de tous les artistes français. Il se trouvait parmi eux M. et Mme d'Aiguillon, qui avaient eu beaucoup de réputation, et auxquels j'ai été recommandée; c'étaient d'anciens amis de Monvel. J'avais aussi des lettres pour le consul de France. (Il n'y avait pas alors d'ambassadeur.)

Quoique pensionnés, plusieurs artistes étaient revenus se fixer en Suède (après avoir fait un voyage à

Paris), et cela se conçoit, car ceux qui ont vieilli dans les pays étrangers contractent de nouvelles habitudes, forment de nouvelles liaisons, et lorsqu'ils reviennent en France ils sont tout étonnés de ne plus y reconnaître ni les personnes ni les choses. Les jeunes gens ont pris un essor plus ou moins rapide; les pères sont morts ou retirés du monde; les filles, en se mariant, ont changé de nom et de famille. On se trouve presque étranger dans ce Paris, où l'on n'a point marché avec le siècle.

Alors, on retourne bien vite dans la patrie qui vous a adopté, et l'on quitte sans beaucoup de regrets une génération qui ne vous connaît plus.

Un de ces artistes avait établi une librairie, où il tenait tous les ouvrages nouveaux et les pièces de théâtre. La permission qu'il avait obtenue de placer une succursale sous le péristyle intérieur de la salle lui attirait de nombreux visiteurs. Le roi Gustave s'arrêtait presque toujours pour feuilleter quelques brochures et causer avec ce brave homme.

Rien n'était plus intéressant que de l'entendre parler du temps où il y avait un excellent Théâtre-Français à Stockholm : M^{me} Hus et Monvel y avaient brillé.

— Madame, me disait-il, Gustave était moins fier que nos petits gentilshommes de province, en France. Le jour de ce bal fatal, le roi était demeuré plus longtemps qu'à l'ordinaire près de mon établissement; il

m'avait parlé de mes affaires, de ma famille, et montré tant de bonté, enfin, que j'en avais été touché jusqu'aux larmes. Hélas! en voyant ce prince s'éloigner, mon cœur se serra, comme si un triste pressentiment fût venu m'avertir qu'un danger le menaçait. Il ne fut que trop réalisé! ajouta ce pauvre homme, qui resta quelques momens accablé sous le poids de ce triste souvenir.

Il nous raconta des détails curieux sur les événemens qui s'étaient succédé depuis ce temps, et nous fit un brillant éloge du prince royal.

— Oui, lui dis-je, M^{me} de Staël en parle avec cet enthousiasme et cette chaleur de conviction qu'elle sait si bien rendre communicatifs.

En effet, je lui avais entendu dire la veille :

— Le prince est bon et franc comme le Béarnais; il se fera aimer ainsi que lui de ses sujets.

J'eus bientôt une autre preuve de l'affection qu'on lui portait par une circonstance assez singulière que voici :

J'avais été le dimanche à l'église catholique; comme j'arrivai avant que le service ne fût commencé, il y avait peu de monde, et je fus me placer sur un banc près de l'autel. Ayant remarqué sur le prie-dieu des livres d'heures, je les écartai pour y poser aussi le mien. A peine étais-je établie, que le curé vint me saluer et causer avec moi.

— Madame est étrangère ?

— Oui, monsieur l'abbé.

— Et de notre communion ? C'est toujours avec un grand plaisir que nous voyons s'augmenter le nombre de nos fidèles. Mais c'est un grand malheur pour notre église, ajouta-t-il tristement, de ne pouvoir plus compter dans son sein un prince tel que le prince royal.

Je pensai tout bas qu'il avait cette ressemblance avec Henri IV.

Je laissai ce bon prêtre exprimer ses regrets, et ne répondis qu'aux éloges qu'il faisait de Son Altesse.

— Nous devons être fiers, lui dis-je, qu'un prince de notre nation ait su captiver l'amour d'un peuple tel que les Suédois, pour lequel il n'est plus un étranger.

Il me quitta pour aller remplir son ministère, et bientôt la petite église se trouva remplie. Personne cependant n'était encore venu occuper le banc où je me trouvais. Je m'aperçus qu'on me regardait avec une curiosité que j'attribuais à ma qualité d'étrangère. Bientôt après vinrent se placer près de moi une dame et deux demoiselles, qui me saluèrent avec une extrême politesse, ce que je leur rendis de la même manière, avec ce naturel que l'on a toujours lorsqu'on ne se doute pas qu'il y ait rien d'extraordinaire dans la position où l'on se trouve, et que l'on a affaire à des personnes assez bien nées pour ne pas vous en faire apercevoir. Je restai donc dans une profonde sécurité jusqu'à la fin de

l'office. Ces dames me saluèrent aussi poliment en sortant que lorsqu'elles étaient entrées, et je laissai partir la foule.

Mᵐᵉ d'Aiguillon, que je n'avais point aperçue, vint à moi en me faisant de grandes exclamations.

— Ah ! mon Dieu ! ma chère, me dit-elle, vous m'avez tenue dans un grand émoi pendant tout le service.

— Pourquoi donc ?

— Comment se fait-il que vous ayez été vous placer dans le banc du ministre ? Vous étiez là avec MMᵐᵉˢ de ***.

— Comment ! j'étais dans le banc du ministre, lui répliquai-je avec un sang froid qui contrastait avec son émotion.

— Mon Dieu ! oui ; si j'avais été plus près de vous, je vous aurais fait des signes.

— Vous auriez eu grand tort, car je ne les aurais pas compris, et vous m'auriez fort intriguée. Ces dames ont bien vu que j'étais une étrangère, tout à fait dans l'ignorance de l'inconvenance que je commettais sans le savoir.

— Mais j'avais toujours peur qu'on ne vînt vous prier d'en sortir ! s'écria-t-elle.

— Comment pouviez-vous penser cela, madame d'Aiguillon, lui dit notre consul en s'approchant de moi, vous qui connaissez l'hospitalité des Suédois ? Et, d'ailleurs, ces dames ont trop de convenance pour faire

un semblable affront à une personne qui se présente comme madame.

En effet, je vis quelques jours après la femme du ministre chez Mᵐᵉ de Staël. Lorsque je voulus lui faire mes excuses d'être entrée chez elle avec aussi peu de cérémonie, elle me répondit de la manière la plus obligeante. Je vis alors pourquoi M. le curé m'avait adressé ses doléances ; m'ayant rencontrée en si bon lieu, il m'avait pris pour une très-grande dame.

Nous ne jouâmes à Stockholm que pendant deux mois, car on avait pris des engagemens avec une autre fraction des artistes de Saint-Pétersbourg, et les Suédois tiennent trop à leur parole pour jamais y manquer. Nous fûmes donc obligés de céder la place, quelque désir qu'on eût de prolonger notre séjour. Le comte Gustave de Lœwenhielm dirigeait encore les théâtres de Suède à cette époque ; mais, malheureusement, il était à l'armée, et le comte de Lagardie tenait sa place.

J'avais connu le comte de Lœwenhielm à Moscou, quelques années auparavant. Il aimait passionnément le théâtre, et jouait la comédie en amateur distingué. Nous avions joué souvent ensemble chez la comtesse Golofkin, et j'eusse vivement désiré le retrouver en Suède en 1813, comme j'y avais retrouvé Mᵐᵉ de Staël, à laquelle, par une de ces bizarreries qui se rencontrent dans les grandes époques de trouble et de guerre,

j'avais fait presque seule les honneurs de la capitale de la Moscovie, et voici comment :

M^me de Staël, voyageant exilée de France et se rendant en Suède, s'arrêta à Moscou, au moment où la ville était presque déserte ; elle voulait y rester quelques jours pour se reposer, et voir ce qu'il y avait de plus curieux ; mais, excepté le gouverneur, personne n'était là pour la recevoir.

C'étaient sans doute des titres pour M. de Rostopchin que d'être l'ennemie de Napoléon et se nommer M^me de Staël ; mais il était trop occupé de ses projets pour être un cicerone bien empressé.

J'avais connu M^me de Staël à Paris, chez M^me de Condorcet ; je courus à son hôtel et lui offris mes services. Elle fut ravie de rencontrer une personne de connaissance dans cette ville presque abandonnée. Elle m'accabla de questions, et nous courûmes de place en place dans tous les endroits que l'on pouvait voir encore, car il n'y avait pas de temps à perdre. Elle eût bien désiré m'emmener avec elle pour me soustraire aux malheurs qui nous menaçaient, mais c'était impossible. On ne part pas sans une multitude de formalités, lorsqu'on est attaché au service impérial. Elle me quitta avec le regret de me laisser au milieu d'un danger dont on ne pouvait prévoir les suites.

On peut penser, d'après cela, qu'elle me fit un très-aimable accueil lorsque je la revis en Suède.

Une personne comme M°° de Staël ne peut se résoudre, en écrivant, à ne pas entrer dans les détails les plus minutieux sur les pays qu'elle a traversés. Cependant, de quelque pénétration que l'on soit doué, il est difficile de deviner ce que l'on n'a pas vu, dans un moment surtout où aucun antécédent ne peut vous guider. Comment parler d'une nation, de sa société, de ses usages, qui diffèrent en beaucoup de points des autres contrées, lorsque ses villes sont désertes et ses capitales abandonnées? Elle m'avait témoigné à plusieurs reprises, pendant ce court séjour, le regret de n'avoir pu voir les différentes classes de la société dans leur intérieur.

Je n'ai donc pas été peu surprise en lisant dans le récit de son voyage en Russie les détails dans lesquels elle est entrée (avec ce charme qui s'attache à ses images). Ce qu'elle a pu voir, puisque nous étions alors au mois d'août, ce sont :

« Les fleurs du Midi balancées par les vents du Nord
» (comme elle nous le dit poétiquement) ; cette conso-
» lation muette adressée aux passans, et qui semble
» leur répéter en un langage symbolique : sous cette
» enveloppe de glace, la nature qui sommeille se ré-
» veillera. »

En effet, toutes ces charmantes garnitures de fleurs

qui ornent les palais étaient restées comme pour attester leur élégance et leur importance.

Dans une saison plus avancée, Mᵐᵉ de Stael eût pu voir, à travers les doubles rangées de verres de Bohême d'un seul jet, les fleurs les plus rares dans toute leur fraîcheur ; elle eût pu admirer, dans l'intérieur des appartemens, une multitude de plantes grimpantes entourant de petits paravens à baguettes, ayant pour pieds des caisses étroites remplies de jolis arbustes.

Sur tous les petits établissemens de la maîtresse de la maison, les tables chargées d'albums, d'ouvrages de tapisserie, les larges coussins à la turque où viennent se placer les jeunes filles, on retrouve ces jolies charmilles de verdure et de fleurs, qui ont bien plus de charme encore lorsqu'on aperçoit les toits couverts de neige, qu'on entend glisser les traîneaux qui s'annoncent par la clochette de leurs chevaux.

Je quittai Stockholm le 13 mai. Les feuilles commençaient à pousser, et le temps était beau. Les chemins sont superbes ; c'est continuellement un jardin ; heureusement, car lorsqu'on n'a pas voiture à soi, on voyage dans des charrettes découvertes qu'on décore du nom d'extra-postes, et, comme les postes sont fort mal organisées, on est souvent obligé d'attendre que les chevaux soient revenus du labourage pour se met-

tre en route. Cependant, on lit dans les règlemens que l'on ne doit pas attendre plus de deux heures.

Il arrive souvent aussi que vous rencontrez des chevaux qui reviennent avant que vous ne soyez arrivé à la poste. Alors, le postillon propose de changer sur place. Si vous n'entendez pas la langue du pays, vous vous trouvez hors de votre chemin ; c'est ce qui m'est arrivé à Norkoping, la ville où l'on fabrique les fameux gants de Suède. Si je n'eusse, le lendemain, rencontré un Anglo-Américain, je serais restée là. Heureusement, il avait une très-bonne calèche, et me proposa de m'emmener, ce que j'acceptai volontiers. Nous fîmes mettre nos effets sur l'extra-poste dans laquelle j'étais arrivée. Elle était conduite par un petit postillon de dix à douze ans, sans que l'on coure le moindre danger de rien perdre, tant les routes sont sûres.

Les postillons sont honnêtes, mais peu prudens. Pour abréger, ils traversent ces lacs dont j'ai déjà parlé, et qui sont en grand nombre en Suède. C'est à cette époque de l'année que la glace commence à s'amollir, de sorte qu'il n'y a pas de raison pour que voitures, chevaux, postillons et voyageurs ne soient engloutis. C'est ce qui arrive presque tous les ans ; mais, quoique les cochers y risquent eux-mêmes leur vie, cela ne les empêche pas de recommencer, la nuit surtout, où les voyageurs, étant endormis, ne peuvent s'y opposer.

Nous nous réveillâmes un soir que notre calèche, mise sur patins, était déjà penchée, et le cheval avait une jambe dans l'eau. Nous n'eûmes que le temps de sauter à bas pour alléger le poids. L'on parvint à retirer le cheval et à gagner le bord du lac, qui heureusement n'était pas éloigné. Il faisait d'ailleurs un très-beau clair de lune.

J'ai remarqué que dans mes événemens de voyage la lune m'avait été propice. Je me moquais autrefois des romans d'Anne Radcliffe, où les aventures des héroïnes se passent toujours « sous le disque argenté de l'astre de la nuit. » Mais j'avais tort, et j'en demande pardon à la lune, qui m'a souvent été favorable. Mon compagnon de voyage avait quelques affaires à terminer à Norkoping, ce qui me procura le plaisir de voir tout à mon aise la ville ainsi que ses ateliers. Mon obligeant voyageur connaissait ce pays, et sa conversation était fort intéressante. Il me mena jusqu'à un petit bourg où j'arrivai le 26 mai. On est obligé d'y attendre le vent pour s'embarquer sur le Sund. Je le traversai.

<div style="text-align:right;">Louise Fusil.</div>

(La suite au numéro prochain.)

La directrice-gérante : L. FUSIL.

Imprimerie de E. BRIERE, rue Sainte-Anne, 55.

VOYAGE EN SUÈDE,

FAISANT SUITE AUX SOUVENIRS D'UNE ACTRICE (3ᵉ ET 4ᵉ VOL.)

(Suite.)

CHAPITRE III.

Départ de Suède. — Aventure à Ratzbourg.

Lorsque j'eus quitté la Suède et le Mecklembourg, quelques officiers russes que je rencontrai me firent craindre que mon voyage ne se continuât pas tranquillement, attendu que l'Elbe était bordé de troupes, et que si je tombais entre les mains des Prussiens et des Cosaques sans rencontrer d'officiers, malgré tous mes passeports russes et suédois, ils ne me laisseraient point passer.

Cela m'effrayait d'autant plus qu'il fallait, malgré tout, aller en avant, car je n'avais pas assez d'argent pour attendre. Je m'abandonnai donc à la Providence, qui m'avait protégée jusque-là, et je continuai mon chemin. Tous les gouverneurs, les commandans de place, m'aidèrent autant qu'ils purent, soit en visant mes passeports ou en me faisant accompagner par un soldat, pour me faire passer les endroits les plus diffi-

ciles. Enfin, arrivée à la vue de Ratzbourg, à sept milles de Lubeck, j'étais dans une voiture publique où j'avais rencontré un Français, artiste ainsi que moi, et qui venait de Suède. Nous ne parlions allemand ni l'un ni l'autre (1). Au moment d'entrer à Ratzbourg, une espèce de militaire vint parler d'une manière très-animée au conducteur, qui communiqua aux voyageurs ce qu'on venait de lui dire ; mais nous n'en entendîmes pas un mot. Seulement, je compris qu'il y avait quelque chose d'extraordinaire qui nous empêchait d'entrer dans la ville, où la voiture devait nous déposer, car je vis qu'on la faisait retourner ; elle s'arrêta dans un faubourg, à la porte d'un espèce de cabaret, où l'on buvait, on fumait, on dansait ; c'était un tapage horrible. Les voyageurs prirent congé de nous en nous faisant signe d'être tranquilles. Je n'étais rien moins que cela. C'est la plus fâcheuse des situations que de ne savoir et n'entendre rien dans un moment de danger. Je me trouvais là dans une maison où je craignais d'être insultée. Non-seulement ce Français ne pouvait m'être d'un grand secours, mais c'était l'être le plus indolent t le plus inanimé qu'on pût rencontrer Il ne pensait qu'à manger et à dormir, et n'était capable de me don-

(1) On trouvera extraordinaire qu'étant née en Allemagne je ne parle pas cette langue ; mais j'en étais sortie à l'âge de trois ans.

ner aucun conseil, ni de me rassurer en aucune manière. Ma figure portait tellement le caractère de l'effroi au milieu de cette chambre remplie d'hommes, que la servante de la maison eût pitié de moi; elle me fit signe de la suivre. Je ne fis pas prier. Elle m'ouvrit une mauvaise chambre encombrée de meubles, y porta mon très-petit coffre (mes bagages ne m'embarrassaient plus); elle me montra un mauvais lit, et me fit signe d'y dormir. J'étais bien reconnaissante de la compassion de cette pauvre fille; je lui donnai quelque argent pour la remercier. C'est un langage qui se comprend partout; aussi elle m'entendit fort bien et tâcha de me faire comprendre à son tour qu'elle me protégerait, et que je n'avais rien à craindre.

Malgré cette assurance, je ne passai pas mon temps à dormir, comme on peut le penser, mais à réfléchir aux moyens de me tirer de ce mauvais pas.

La nuit rend les objets plus effrayans, les pensées plus tristes; je me rappelai les vers de M. l'abbé Delille, qui peignent si bien le tourment d'un esprit agité.

« Jusqu'à l'heure où la terre, humide de rosée.
» Apporte un peu de calme à notre âme épuisée. »

En effet, au premier rayon du jour, je respirai plus facilement, et je fus capable de prendre un parti. On

s'étonnera peut-être qu'une femme qui avait passé six semaines au milieu de toutes les horreurs de la guerre fût tellement effrayée de se trouver dans un mauvais cabaret d'Allemagne. En voici la raison : d'abord, dans une armée, je pouvais me faire comprendre ; puis, il se trouvait toujours quelque chef pour me protéger ; il y règne d'ailleurs un esprit tellement pénétré des droits de l'hospitalité, que si l'on n'y eût pas couru les dangers d'une mort affreuse, on y eût été parfaitement en sûreté. Mais là j'étais au milieu de gens de la classe la plus commune, et qui détestaient les Français.

Enfin, lorsqu'il fit tout à fait jour, je me décidai à sortir pour reconnaître un peu les localités. J'aperçus un paysage charmant, mais cela m'occupa peu dans ce moment. Nous étions très-près de la ville ; il fallait traverser un pont pour y parvenir, et, en avançant, je m'aperçus que les portes étaient fermées. Plusieurs hommes regardaient ; des femmes élevaient les mains en disant : « *Jésus, Maria!* » Je me hasardai à leur demander en mauvais allemand qui était dans la ville : « Cosaques ! » me dit l'un d'eux. Ah ! grand Dieu ! me voilà bien ! que faire ? Je retourne à la maison et dis à mon compagnon de voyage, qui s'était étendu sur un canapé :

— Pendant que vous dormez tranquillement, vous

ignorez que les Cosaques sont dans la ville ; vous devriez bien aller un peu à la découverte.

— Ma foi, je ne parle pas Allemand, que voulez-vous que je leur dise?

— Mais ni moi non plus je ne parle pas allemand, et je suis une femme.

Je laissai là cet indolent personnage, et j'allai de nouveau près du pont.

— Cosaques, leur dis-je d'un air gracieux ; car j'ignorais s'ils étaient bien aises ou fâchés.

— *No, daine* (danois). — *Ya.*

Je me rappelai que j'avais lu dans quelques papiers publics que les Danois se battaient pour la France.

Allons, pensai-je, ceux-là nous laisseront peut-être passer. Je traverse le pont, et je crie à la sentinelle que je veux parler au commandant. Il entend que je suis la femme d'un commandant ; on fait avertir celui de la ville, qui s'empresse d'accourir et de m'ouvrir une petite porte.

— Parlez-vous français ? lui dis-je, monsieur le commandant? *Ein petite pé...* Eh bien ! monsieur, je suis dans le plus grand embarras. Hier au soir, la voiture publique nous a déposés dans le faubourg, sans que nous ayons pu en deviner la raison.

— Ah ! me dit-il, c'est que nous nous battions contre les Cosaques. Nous sommes entrés dans la ville ;

mais nous ne pourrons pas la garder, si l'on ne nous envoie du renfort, car nous ne sommes que cent-vingt hommes. Vous êtes bien heureuse que les Cosaques ne soient pas venus vous visiter dans le faubourg ; ils sont assez nombreux et parcourent les environs.

Si j'avais su cela, j'aurais passé la nuit moins tranquillement encore.

— Mais, monsieur le commandant, que vais-je faire? Comment me rendre à Lubeck ?

— Entrez dans la ville ; nous vous emmènerons avec nous.

— Vous êtes bien bon !

Mais je pensais qu'il pouvait fort bien être pris lui-même ; que tout au moins il n'y retournerait qu'en battant en retraite, puisque, comme il l'avait dit, ils n'étaient pas nombreux, et que je ne serais pas en sûreté au milieu d'eux. Je ne pouvais cependant pas trop lui communiquer mes craintes, cela n'eût pas été poli. J'avais bien mes passeports russes et suédois, mais à quoi cela pouvait-il me servir avec des soldats qui ne savaient pas lire? C'est ce que les officiers russes m'avaient fait observer eux-mêmes. Il n'y avait cependant pas à balancer, puisqu'après leur départ, en restant dans la ville, j'éprouvais le même inconvénient.

— Mais, monsieur le commandant, lui dis-je, j'ai laissé dans le faubourg mes effets et un compagnon de

voyage, je ne voulais cependant pas, malgré son peu d'amabilité, le laisser dans un tel embarras.

— Allez les chercher ; mais je ne vous réponds pas que vous puissiez revenir en sûreté ; car, je vous le répète, les Cosaques sont tout autour d'ici. Je ne puis vous donner qu'un homme avec une brouette pour porter votre malle.

J'acceptai.

— Eh bien! allez! que Dieu vous conduise à bon port.

Je me mis à courir de toutes mes forces. Arrivée à cette jolie auberge, je trouvai mon compagnon de voyage déclamant le récit de Théramène. Je lui dis tout hors d'haleine :

— Les Danois sont dans la ville, les Cosaques sont autour des faubourgs. Voilà un homme avec une brouette ; faites mettre dessus vos effets et les miens, et pressez-vous, si vous pouvez. Quant à moi, je retourne dans la ville ; j'aime mieux perdre mes effets que de me perdre avec eux.

Je repris ma course ; je rentrai par la petite porte, que l'on referma sur moi, et nous restâmes là pour attendre ce voyageur, qui arriva cependant sans accident.

— Ah! ça, me dit le commandant, si, dans une heure, je n'ai pas reçu de renfort, nous partons. Apprêtez-vous, si vous voulez nous suivre.

— Moi, je suis toute prête; mais comment partir? je n'ai pas de voiture.

— Ah! je n'y avais pas pensé; je n'en ai pas non plus. Attendez, je vais m'informer.

Il mit une charrette en réquisition (c'est ainsi que cela se fait à l'armée); il y fit placer beaucoup de foin, tous nos équipages. Il y avait un banc avec un coussin pour moi. Le commandant me demanda très-poliment la permission d'y placer deux officiers blessés; il me présenta la main pour monter en voiture avec autant de cérémonie que si c'eût été dans un char brillant.

— Vous n'aurez pas peur? me dit-il.

J'étais tentée de lui répondre à mon tour *ein petite pé*; je me repris cependant et lui dit :

— Oh! non, d'une voix un peu émue.

Je n'avais pas alors ce découragement qui m'avait tant de fois fait faire abnégation de ma vie. Je me trouvais au port, prête à revoir ma famille et mes amis. Il eût été dur d'y périr après avoir échappé à tant d'autres dangers. Allons, me disais-je, me voilà donc encore une fois avec une retraite; c'est une fatalité!

Il était trois heures après midi; le temps était superbe. En sortant de la ville, le commandant mit deux hussards de chaque côté de ma voiture.

— *C'est per lé sauve-garde,* me dit-il en portant la main à son kolback.

Tous les habitans étaient sur notre passage, et me regardaient avec compassion. J'avais cependant l'air de Clytemnestre sur son char, entourée de ses soldats.

J'entendis quelques coups de fusil tirés dans le bois par les voltigeurs; mais rien de plus, et j'en fus quitte pour la peur.

J'arrivai le soir à Lubeck. Mon très-aimable commandant poussa la bonté jusqu'à faire chercher un appartement dans la meilleure auberge, et ne me quitta qu'après m'y avoir mise en sûreté. Je fus heureuse d'avoir rencontré ce brave officier; car, sans lui, je ne sais trop ce que je serais devenue.

Vingt ans plus tard, en 1833, je fis un nouveau voyage en Suède. Je passai par Berlin, où j'avais affaire. Je comptais m'embarquer à Lubeck. Je partis donc dans un extra-poste. J'avais pour compagnon de voyage un bon Allemand qui allait à Saint-Pétersbourg, ainsi que moi. Il parlait peu français, et notre conversation fut assez stérile. Aussi s'endormit-il profondément.

Le temps était superbe; nous avions déjà traversé plusieurs bourgs, auxquels je n'avais pas pris garde. (Ils se ressemblent à peu près tous.) C'était au mois de mai, à six heures du matin. Nous entrions dans une pe-

tite ville d'un aspect délicieux, dont les abords rappelaient à mon souvenir mille idées confuses. Je cherchais à les réunir, comme l'officier Georges de la *Dame Blanche*.

— Comment nommez-vous cet endroit? dis-je à mon compagnon en le saisissant vivement par le bras, ce qui le réveilla en sursaut.

— Ratzbourg, me dit-il en bâillant.

— Ratzbourg! Ah! faites arrêter la voiture, je vous prie.

Je ne puis exprimer le sentiment que j'éprouvai; c'était dans le même mois, à la même heure, que cette ville s'était offerte à moi vingt ans auparavant. Le côté par où nous entrions était celui par lequel j'en étais sortie avec les troupes danoises. Tout était semblable, jusqu'à l'indolent compagnon de voyage (excepté que celui-là ne récitait pas de vers).

Chaque arbre, chaque maison, était pour moi un souvenir. Nous nous étions si souvent arrêtés que j'avais eu le temps de tout examiner. Mon flegmatique Allemand ne comprenait rien à mon émotion, et j'aurais pu la lui expliquer dans sa langue maternelle qu'il ne l'aurait pas mieux comprise. Combien de gens, d'ailleurs, ne s'entendent pas toujours en parlant la même langue! Nous poussâmes sur la place, devant l'auberge, que je reconnus tout de suite. C'était celle où le bon capitaine m'avait reçue.

— Permettez-moi, dis-je à mon compagnon de voyage, de vous offrir à déjeuner dans cette maison. Je fis la même proposition à notre conducteur. (Un seul verre de schenaps suffit pour décider un cocher allemand à attendre sans contestation.) Les mêmes hôtes n'y étaient plus; mais les nouveaux se rappelèrent fort bien cette circonstance. Elle n'était pas de celles qu'on oublie. Je fis la conversation avec eux par l'entremise de mon interprète, qui commençait cependant à comprendre que cette ville pouvait avoir quelque intérêt pour moi. Le pont par lequel j'étais entrée était tout près de là; je voulus y aller seule, pour n'être pas distraite dans les sensations que j'éprouvais.

Ah! si l'on pouvait toujours écrire sous le charme des impressions, on dirait bien mieux! L'âme se ressouvient, la mémoire se rappelle, a dit un homme d'esprit. Combien j'aurais désiré avoir un croquis de cet endroit charmant pour mon album de voyage! Que ne suis-je maîtresse de rester ici tout un jour, me disais-je, pour recueillir à loisir mes souvenirs de cette époque! Ce cabaret même où j'avais passé une si cruelle nuit, je l'aurais revu avec intérêt.

Je me serais informée de la petite servante, qui avait, ainsi que moi, vingt ans de plus; je l'aurais récompensée de son humanité. Il y a des momens dans la vie où l'on désire plus vivement la fortune. Combien le calme

qui m'environnait faisait contraste avec le tumulte de l'époque où j'avais traversé ce pays!...

Les mêmes lieux nous reportent aux mêmes temps ; il semble qu'ils fassent disparaître l'intervalle qui nous en sépare. Je remerciai le ciel du secours qu'il m'avait alors envoyé, et bientôt tout ce voyage entrepris dans le beau pays de l'imagination disparut comme une fantasmagorie......

Louise Fusil.

(La suite au numéro prochain.)

Malgré les changemens dont parle le supplément ci-joint, la *Revue des Dames* paraîtra dans les mêmes conditions, jusqu'au renouvellement des abonnemens.

La directrice-gérante : L. FUSIL.

Imprimerie de R. BRIERE, rue Sainte-Anne, 55.